당신의 오늘을 응원합니다

박윤지 지음

다반그림책

『당신의 손글씨로 들려주고 싶은 말』은 제이 앞의 내용이 다르게 구성된 엽서책입니다.

앞부분은 베스트셀러 저자이자 최고의 캘리그래피 강사인 바흐지 작가에게 손글씨 쓰는 노하우를 배우는 친절한 가이드가 실려 있습니다. 뒷부분은 칭찬, 감사, 격려, 응원, 축복의 메시지가 담긴 엽서 문구를 직접 따라 쓰며 연습할 수 있도록 위크북으로 구성되어 있습니다. 위크북은 바흐지 작가의 멋진 손글씨가 담긴 엽서와, 독자가 직접 쓸 수 있도록 디자인된 엽서로 이루어져 있습니다. 당신이 직접 쓴 손글씨를 예쁜 엽서에 담아 존경하는 분, 사랑하는 사람, 소중한 이에게 전해 보세요.

Calligraphy Postcard Book
당신의 손글씨로 들려주고 싶은 말

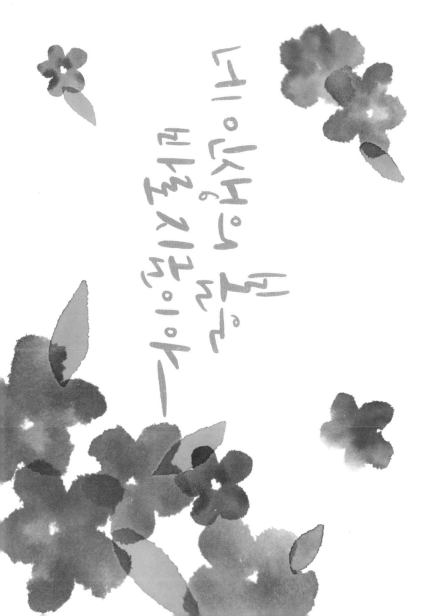

네 안에 있는
빛나는 보석을
비추는 거울이야
—

POINT

네 인생의 봄은 바로 지금이야

글씨의 획을 끊지 않고 연결하여 쓴 것이 포인트입니다.
글씨 획이 어떻게 이루어져 있는지 파악한 후 한 글자씩 표현해주세요.

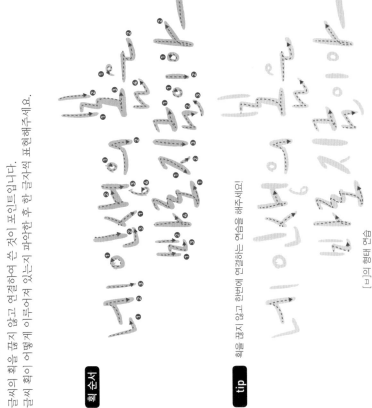

획순서

tip
획을 끊지 않고 한번에 연결하는 연습을 해주세요!

[브이 형태 연습]

그대여, 사랑은 기쁨이며 네가배우고
기기요 아뉴라는 아뉴에게

그래도 사랑의 기쁨에 비하면 정말 아무것도 아니에요

세로획은 반듯, 가로획은 사선으로 기울여 표현한 글씨체입니다.
기울기 각도에 유의하여 표현해주세요!

획 순서

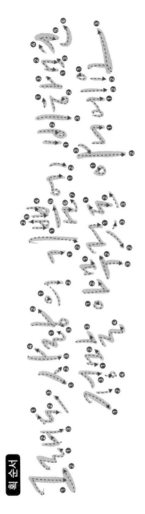

tip 세로획은 반듯하게, 가로획은 기울기 각도를 잘 표현해주세요!

가로획 기울기 각도

획 방향

긴 연결획

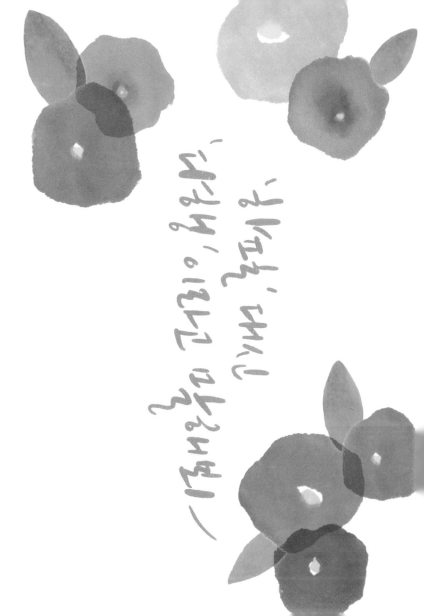

나답게, 나대로
평범한, 이가운데
간절함으로 기억하며—

POINT

'응팔' 대신 '다행'이라고 말해봐

세로획은 반듯, 가로획은 사선으로 기울여 표현한 글씨체입니다.
기울기 각도와 굵기 강약을 신경써서 표현해주세요!

획순서

tip 세로획은 반듯하게, 가로획은 기울기 각도를 잘 표현해주세요!

[ㅂ과 모음이 연결 형태]

미안해, 고마워, 사랑해

펜으로 쓴 듯 굵기의 강약을 약하게 하여 손편지 느낌으로 표현한 글씨체입니다.
굵기 강약을 약하게 표현해주세요.

획순서

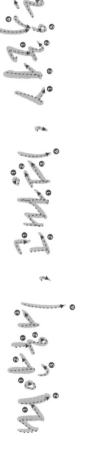

tip 약간 글씨를 날리듯 속도를 내어 표현해주세요!

글씨를 날리듯

꽃이 펴서 봄이 아니라 네가 와서 봄이다

얇은 곡선으로 자음과 모음을 자연스럽게 연결하여 글씨가 출렁이듯이 표현하였습니다.
얇은 획은 손이 떨릴 수 있으니 빠른 속도로 표현해주셔야 합니다.

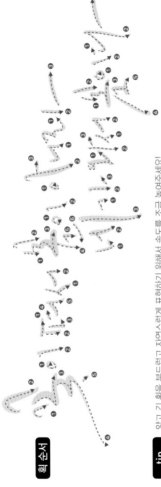

획순서

tip

얇고 긴 획을 부드럽고 자연스럽게 표현하기 위해서 속도를 조금 높여주세요!

다양한 기울기 각도

포인트로 길게 빼는 획

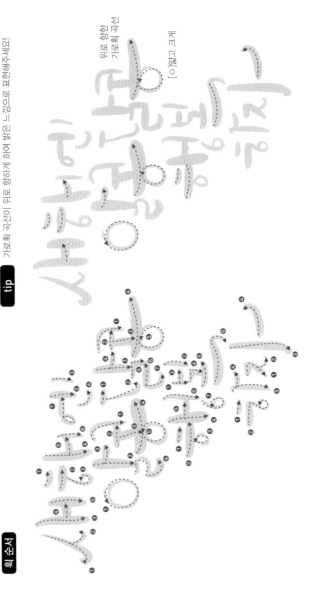

POINT

새해엔 알콩달콩 행복하자

글귀에 맞게 느낌을 주기 위하여 동글거리는 곡선글씨로 표현하였습니다.
획을 직선이 아닌 약간의 곡선회을 활용하여 부드럽게 표현해주세요!

tip 가로획 곡선이 위로 향하게 하여 밝은 느낌으로 표현해주세요!

위로 향한
가로획 곡선

[o]넓고 크게

획순서

POINT

당신의 네일은 더욱 빛날 거예요

글자의 획이 뚝 뚝 끊어진듯
아기자기한 느낌으로 표현된 글씨체입니다.

tip 획과 획 사이에 간격을 주어 글씨가 끊긴 느낌을 표현해주세요!

떨어진 획 표현

획 순서

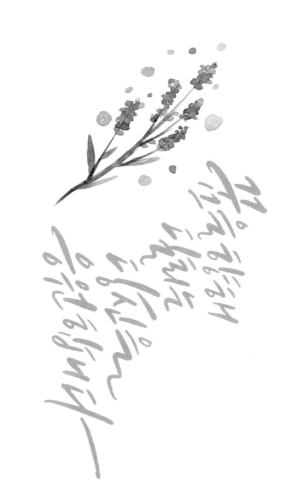

POINT

꿈을 향해 달리는 당신을 응원합니다

가로획과 세로획의 기울기를 비스듬하게
날렵한 느낌으로 표현한 글씨체입니다.

tip

가로획과 세로획의 기울기가 통일성 있도록 각도에 유의하세요!

가로획 기울기 참고

세로획 기울기 참고

획 순서

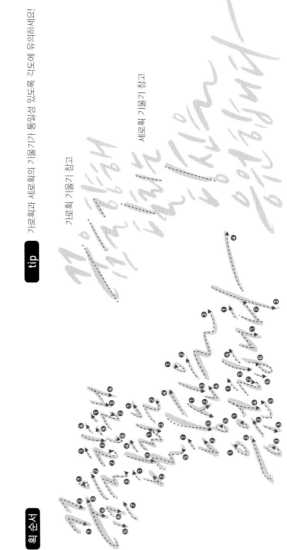

Congratulation

Congratulation

알파벳을 모두 곡선으로 연결되듯 표현.
[g,t]알파벳의 가로획을 길게 뻗어 포인트를 주었습니다.

획순서

tip 긴 획의 곡선이 흐트러지지 않도록 유의하세요!

긴 선을 부드럽게, 한번에~

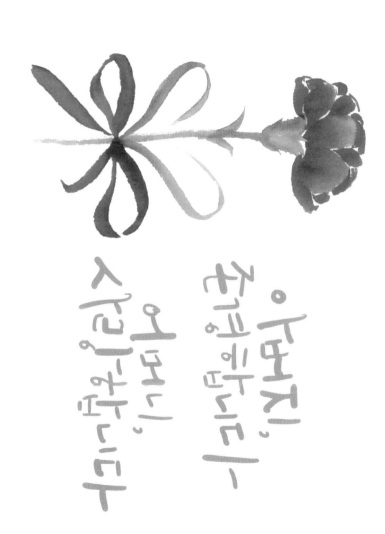

아버지, 축하합니다─
어머니, 사랑합니다

아버지, 존경합니다 어머니, 사랑합니다

가로획과 세로획의 기울기를 비스듬히
날렵한 느낌으로 표현한 글씨체입니다.

tip 기울기를 다양하게, 각도를 강하지 않게 표현하세요!

아버지, 존경합니다

다양한 세로획의 기울기 각도

어머니, 사랑합니다

획순서

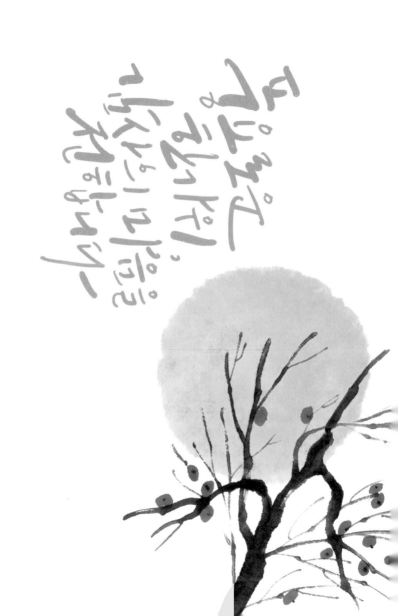

통유로운 한가위, 감사의 마음을 전합니다

글귀의 강약을 강하게 표현하여 글씨체를 다체롭게 표현하였습니다.
얇은 획과 굵은 획이 있는 부분을 조금 더 신경써주세요!

POINT

tip 글귀의 강약을 다양하게 표현해주세요!

[ㅇ] 얇게 표현

약간의 곡선 표현

한번에 연결

끝을 살짝 곡선으로 표현

획 순서

따뜻한 가르침에 감사합니다

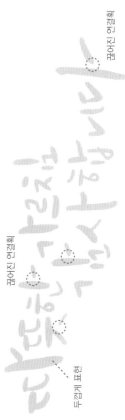

따뜻한 가르침 감사합니다

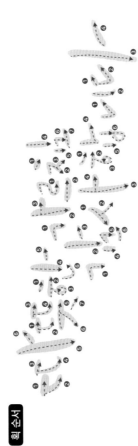

POINT

쌍자음의 굵기, 크기를 서로 다르게 표현하여 강약을 주었습니다.

짧고 통통한 느낌이 획으로 귀엽고 따뜻한 느낌을 표현하고자 하였습니다.

획순서

tip

자음과 모음획을 짧고 통통하게 표현해주세요!

끊어진 연결획

끊어진 연결획

두껍게 표현

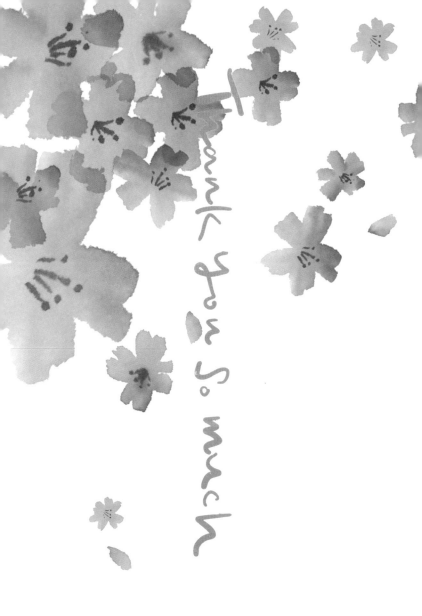

Thank you so much

POINT

Thank you So much

네임펜으로 써내려가듯 담백하게 표현한 글씨체입니다.
깔끔한 느낌으로 표현해주세요!

획순서

tip 굵기 강약이 확연하지 않고 부드럽게 연결하듯 표현

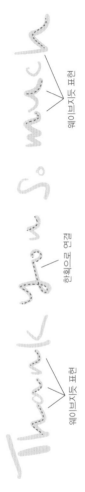

웨이브지듯 표현

한획으로 연결

웨이브지듯 표현

POINT

감사합니다

가로획과 세로획 기울기를 사선으로 강하게 표현하였습니다.
기울기가 어긋나지 않도록 주의하세요!

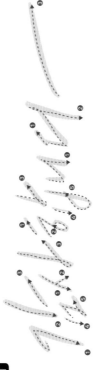

tip 가로획과 세로획의 각도에 유의하여 속도감 있게 표현해주세요!

가로획과 세로획 각도 참고

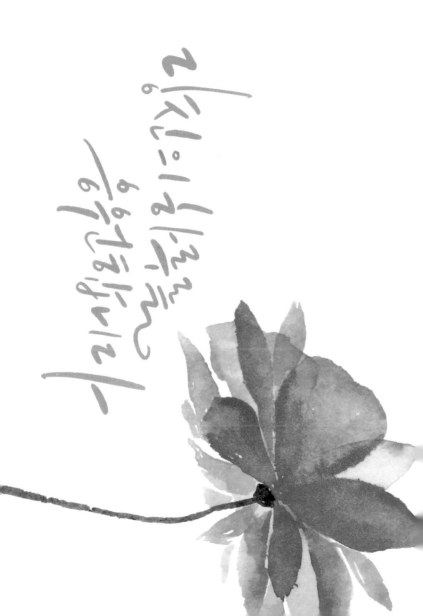

당신의 하루를 응원합니다

세로획을 길고 얇게 뻗어 포인트를 주어
부드러우면서 힘이 느껴질 수 있도록 표현한 글씨체입니다.

획순서

tip

긴 선이 흔들리지 않도록
한번에 속도를 내어 표현해주세요!

약간의 곡선 표현

얇고 길게 뻗은 포인트 획

약간의 곡선 표현

아래로 살짝 포물선을
그리듯 표현

기쁘신 고래하고
기쁜 뜻 예쁘신 배채며기
얼어붓어 숨겨버
소망이는 업덴
얼러붓어 삼명녀 바래이지

기쁨은 더하고 슬픔은 빼며 사랑은 곱하고 행복은 나눌 수 있는 뜻깊은 한 해 되시길

기울기와 크기를 다양하게 표현한 글씨입니다.

덩어리가 흩어지지 않도록 글씨의 자간과 행간을 좁혀서 표현해주세요!

획 순서

I wish you a
Merry Christmas

I wish you a merry Christmas
굵은 선과 얇은 선, 길고 짧은 획의 조화가
문장을 더욱 돋보이게 합니다.

획 순서

tip 굵은 선과 얇은 선을 잘 파악하여 표현해주세요!

앓고 부드러운 곡선으로 표현 앓고 부드러운 곡선으로 표현

엄마, 아빠
힘내세요
우리가
있잖아요!

POINT

엄마, 아빠 힘내세요 우리가 있잖아요!

외치는 느낌으로 힘있게 표현하기 위해
가로획에 기울기를 넣어 표현한 글씨체입니다.

획 순서

tip 가로획 기울기와 함께 약간 위로 향하는 곡선으로 표현해주세요!

웃는 모습처럼
곡선 표현

기울기와
곡선 표현

한 획으로

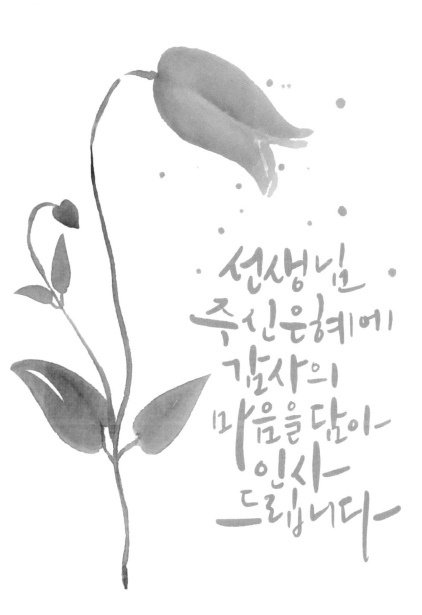

선생님 주신 은혜에 감사의 마음을 담아 인사 드립니다

글자와 글자 사이(자간), 줄과 줄 사이(행간)가 서로 맞물려
문장이 하나의 덩어리를 이루도록 표현한 작품입니다.

획 순서

손글씨로 완성하는
POSTCARD

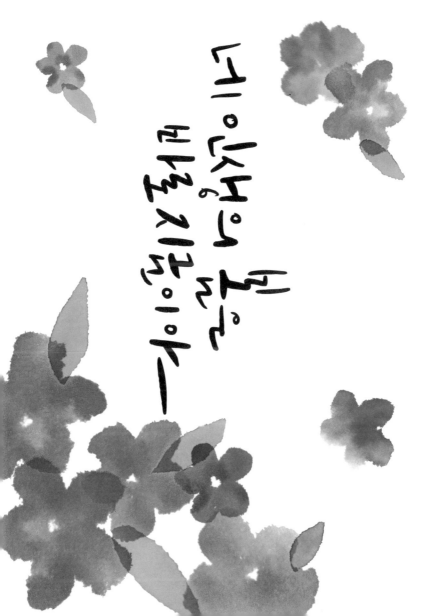

네 인생의 빛을 지금이야
비로소 지금이야——

Calligraphy Postcard Book
당신의 손글씨로 둘려주고 싶은 말

그래서, 사랑이 기쁨이) 네곁에서
겨울날 아름다운 임에게—

Calligraphy Postcard Book
당신의 손글씨로 돌려주고 싶은 말

행복이 가득한,
이야기가 있는,
그림이 담긴 다이어리

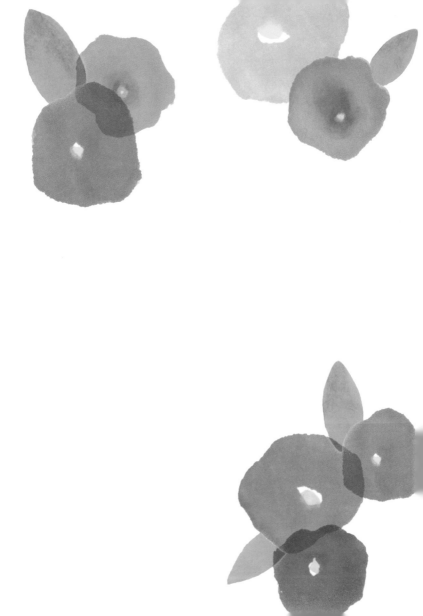

내일부터 나에게 잘해줘

Calligraphy Postcard Book
당신의 손글씨로 들려주고 싶은 말

Calligraphy Postcard Book
당신의 손글씨로 들려주고 싶은 말

꽃이 떨어서 잎이 아니라 네가 바서 잎이지

_ 영화 〈질투는 나의 힘〉 중에서

Calligraphy Postcard Book
당신의 손글씨로 들려주고 싶은 말

Calligraphy Postcard Book
당신의 손글씨로 들려주고 싶은 말

새해에 어울리는 봄이야기

Calligraphy Postcard Book
당신의 손글씨로 돌려주고 싶은 말

Calligraphy Postcard Book
당신의 손글씨로 들려주고 싶은 말

I wish you a
Merry Christmas

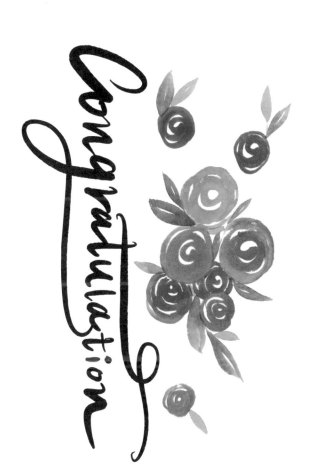

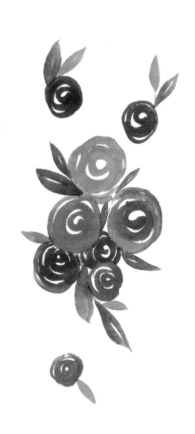

아버지,
축해합니다

어머니,
사랑합니다

Calligraphy Postcard Book
당신의 손글씨로 들려주고 싶은 말

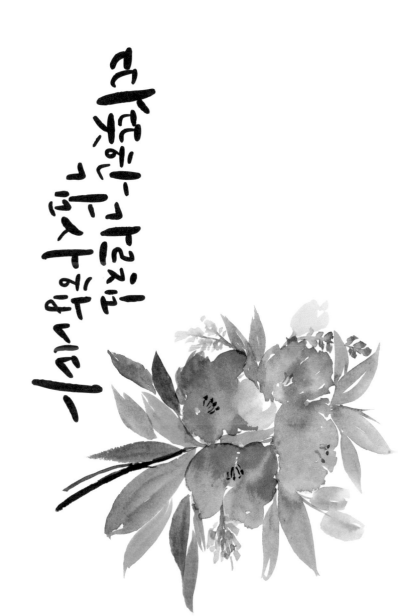

따뜻한 기로침
기쁨 행복이

Calligraphy Postcard Book
당신의 손글씨로 물려주고 싶은 말

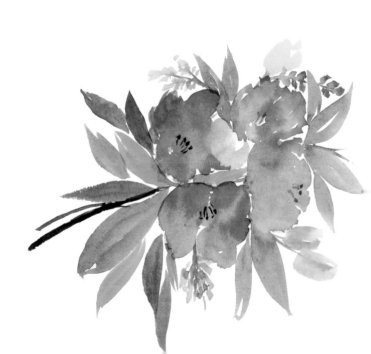

Calligraphy Postcard Book
당신의 손글씨로 들려주고 싶은 말

Thank you so much

Calligraphy Postcard Book
당신의 손글씨로 돌려주고 싶은 말

Calligraphy Postcard Book
당신의 손글씨로 들려주고 싶은 말

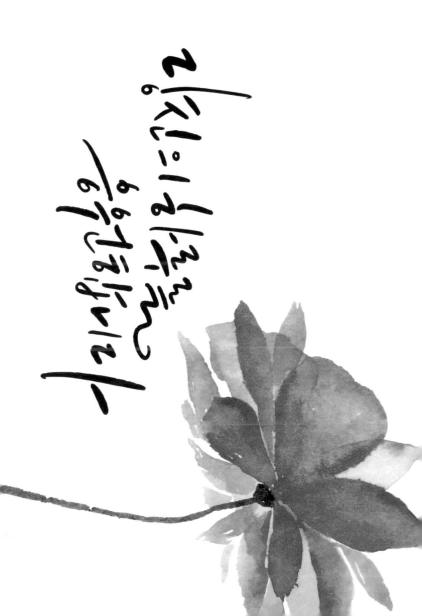

Calligraphy Postcard Book
당신의 손글씨로 돌려주고 싶은 말

Calligraphy Postcard Book
당신의 손글씨로 들려주고 싶은 말

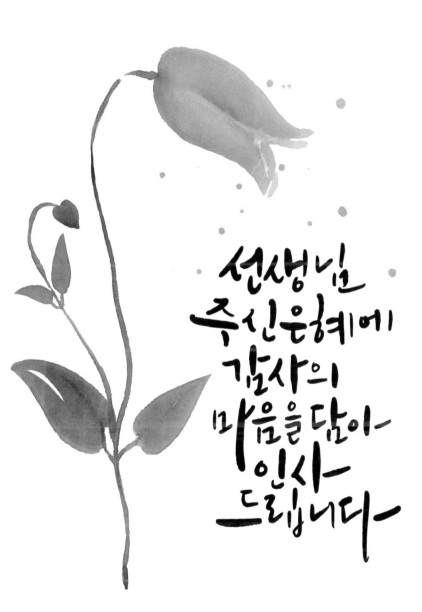

선생님
주신은혜에
감사의
마음을 담아
인사
드립니다

Calligraphy Postcard Book
당신의 손글씨를 들려주고 싶은 말

Calligraphy Postcard Book
당신의 손글씨로 돌려주고 싶은 말

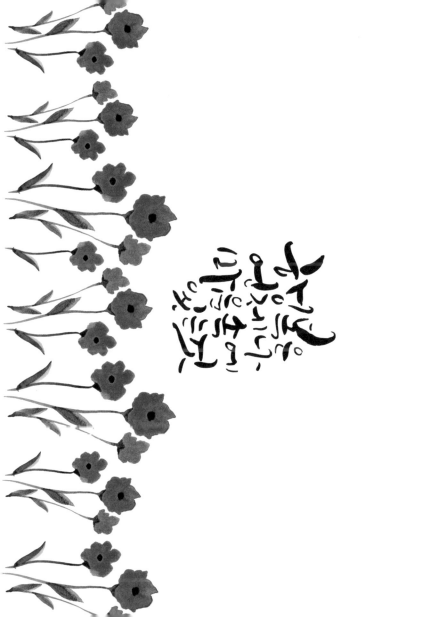

당신의 손글씨로
느껴주고싶은 말
핑크 에디션

초판 1쇄 | 2016년 12월 10일
개정판 1쇄 | 2019년 1월 15일

지은이 | 박효지
펴낸이 | 장제열
펴낸곳 | 단한권의책
출판등록 | 제251-2012-47호 2012년 9월 14일
주소 | 서울, 은평구 갈현동 327-74번지
전화 | 010-2543-5342
팩스 | 070-4850-8021
이메일 | jjy5342@naver.com
온라인 카페 | http://cafe.naver.com/onenonlybooks

ISBN 978-89-98697-57-0 10640
값 | 12,500원